主 编 刘 铮

中国当代摄影图录：姚璐
© 蝴蝶效应 2017

项目策划：蝴蝶效应摄影艺术机构
学术顾问：栗宪庭、田霏宇、李振华、董冰峰、于　渺、阮义忠
　　　　　殷德俭、毛卫东、杨小彦、段煜婷、顾　铮、那日松
　　　　　李　媚、鲍利辉、晋永权、李　楠、朱　炯
项目统筹：张蔓蔓
设　　　计：刘　宝

中国当代摄影图录

主编／刘铮

YAO LU 姚璐

浙江摄影出版社

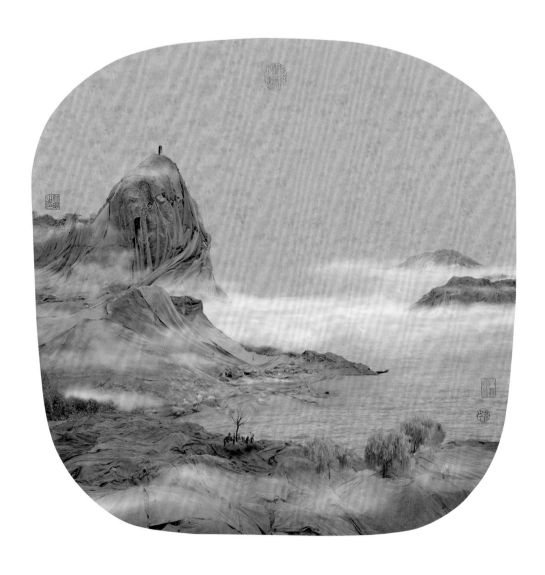

洞庭春早图，2008

目　录

遮掩就是现实的本质——姚璐的《中国景观》

文 / 顾铮

当代中国翻天覆地的变化，给予中国艺术家以新的刺激，激发他们的艺术感性。中国本身的丰富变化也给了艺术家以新的素材。姚璐的摄影巧妙地找到了一个属于他自己的素材，并从此着手，展开他的当代中国风景的重建。

姚璐的《中国景观》系列，运用高超的数码技术，以今天北京随处可见的一堆堆由绿色（偶尔黑色）防尘布所遮掩的建筑材料（或垃圾）为素材，往上添加少许亭台楼阁与小舟，拼凑成一个个看似精心构思的青山绿水画面。但细看之下，却会发现还有头戴安全帽的当代民工行走于青山绿水间，骤然显出某种时空上的不和谐。本来，按照想象与文化惯例，游走于青山绿水间的当然是士大夫与渔人樵夫，但哪里想到画面中是头戴安全帽的工人大步踏入风景，惊破梦幻与想象。原来，这充满诗情画意的画面，来自大兴土木的当下现实，也在影射处处都在大兴土木的现实。姚璐敏锐地捕捉到了当代中国的新符号：防尘布。经过他的巧妙运用，我们终于不得不接受这样一个事实：那些建筑工地上用来遮掩丑陋、防止扬灰、防止偷盗的绿色防尘布以及由它所披挂而成的座座土堆，已经成为当代中国的新符号。

在这个目前开发仍然是主要着力点的国家里，绿色防尘布俨然是一种"开发中"的标志。一个城市，如果没有了这一堆堆由防尘布遮掩起来的绿色山包与土堆，也许反而会让人觉得不熟悉、不自然、不自信、不安全。因为这可能就说明，这个城市没有活力，没有受到资本的青睐。总之，城市因为没有开发而没有进入现代化的进程，也就是说，这个城市没有前途。而安全也是与开发联系在一起，没有开发，就意味着被遗弃，意味着落后。在这里，由绿色防尘布构成的景观，喻示着一个城市的命运，成了城市的新象征符号。而且这一景观始终处于一种动态的过程中，绿色的山包不断出现，不断消失。或者如垃圾那样，不断地出现，不断地被移走。或者如建筑材料，不断地被运走，又不断地被运来。

不过，在姚璐的画面里，一切显然并不像上面所说的那么直接。画面中所显示的是，绿色所遮掩的，以及它所无法掩蔽的，这两者所形成的一种紧张关系。这是一种掩盖与暴露相持不下的张力状态，而这种状态，似乎正好是中国目前的现实。画面中的山岗由绿色这层表皮所塑造，但又处处绷裂露馅，寓意现实的不可揭发性。如果揭开那层绿色，就等于揭发了现实的底细。这样的画面让人不得不产生这样的联想，在世界美丽的表皮之下，现实或者现实的素材竟然如此不堪入目。而现实与想象之间的共谋关系的解体，就在揭开、揭发的一瞬间。也许，从这里我们获得的启发是，遮掩就是现实的本质。现实如果没有遮掩，现实本身就没有魅力可言，而生活本身也将失去想象。这层道理，是以姚璐所呈现的破绽百出的美来提示的。画面中的山山水水，不断有意外的事物来戳穿这个美的虚伪与虚假。绿，显得勉为其难，总是有那底下的泥土要来挣脱这绿色的专制，要来撕毁、破坏这个绿色的表面的和谐。整个画面远看和谐，近看却处处显示出一种左支右绌，处处透露内里的贫乏与贫困以及本质上需要的遮掩。也是在这里，人们发现，遮掩也成为一种对于现实来说是必不可少的手段，不，

遮掩本身就是我们的现实了。难道这不正好影射了我们当今面临的真实处境吗?

不过,姚璐的这种看法,却以一种审美的方式表现出来。他的作品是以丑陋来营造一种美的错觉。在转换丑陋为审美对象时,丑陋本身在成为一种新的审美对象的同时,也提供对于美本身的潜在批判与反思的火药。他从丑陋本身当中寻找审美的新世界。

稍微熟悉中国艺术史的人可能都会马上发现,姚璐的作品挪用了宋代绘画的风格。在今天的中国当代艺术里,挪用已经是一种司空见惯的手法。的确,美丽的宋画,至今仍然给予艺术家以灵感,引导人与之对话。而挪用,则是与之展开对话的形式之一。不过,他的挪用,并不是生硬的、形式的、机械的外观的套用,而是一种机智的发挥。他与传统对话,醉翁之意却是在当下。他希望通过他的作品,能够让我们看到他对于现实的一种看法。

他的挪用,贯穿了一种超现实主义的立场,变现实中的物品为审美对象,从现成品中发现审美的可能性。同时,这又是后现代意义上的挪用,也就是说,传统经过挪用得以激活,但又在赋予传统以新的敞开的可能性的同时,呈现了对于当下现实的一种个人评价。所有这些企图,被姚璐集纳于一个完美的古典形式中,在把现实经过 Photoshop 重新合成之后,形成一个新的景观。如果只是单单形式上的挪用,并不会对古典与当代实践产生新的能量置入与激励。

姚璐的挪用当然激活了传统,但更重要的是激活了现实,激活了对于现实的认识与想象。他与传统对话并不仅仅停留在用自己的实践对传统做出一种评价,而是通过与传统的对话发现与建立跟当下现实的新关系。他的意义在于,发现与现实重新建立联系的可能性,居然在于传统之中。当代艺术为了什么目的而挪用? 把玩甚至玩弄传统当然都是可以的,但如何通过传统与现实发生并建立起一种联系,这是姚璐的实践给我们的新启示。姚璐的实践也表明,挪用不是一种停留于表象与表面的影像游戏,而是一种寻找更深地介入现实、深入表象背后、争取自我表达的更大自由度的新利器的过程。

《中国景观》系列
2006—2014

中山烟云图，2006

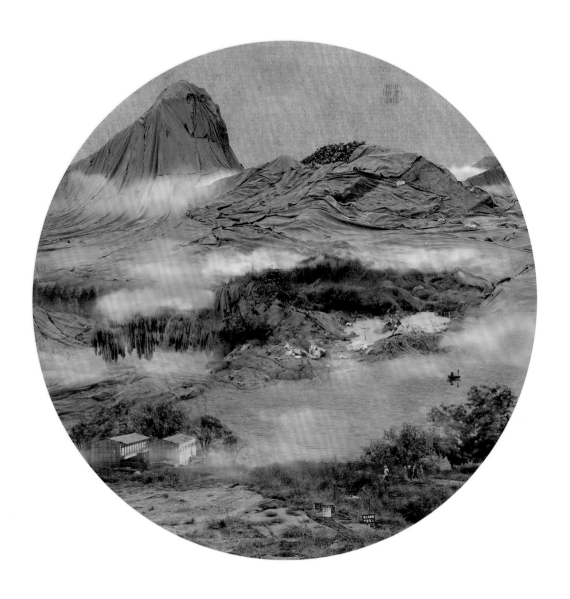

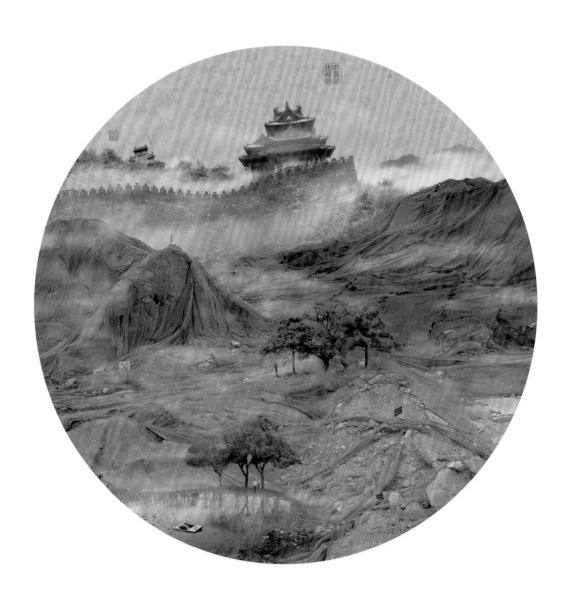

城春览胜图，2007

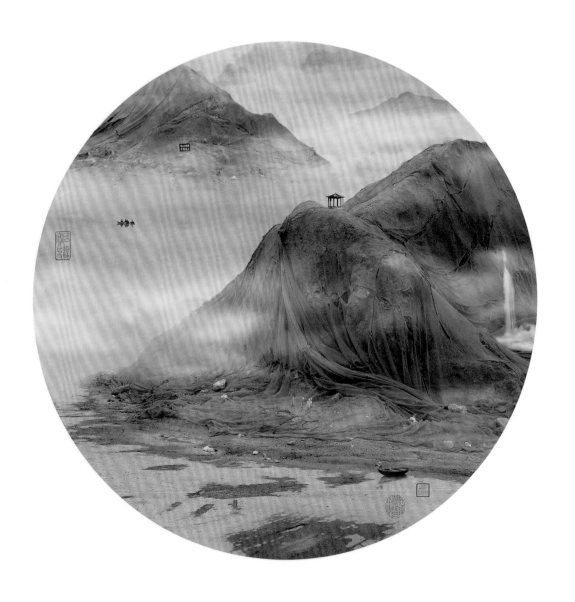

行春古渡图，2006

江村雪霁图, 2007

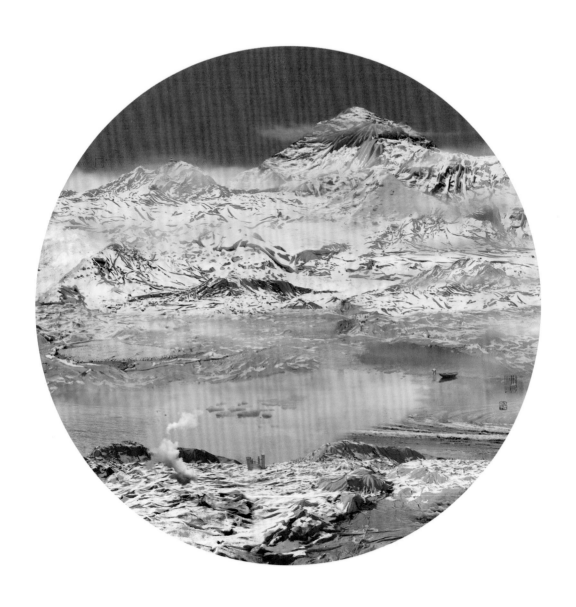

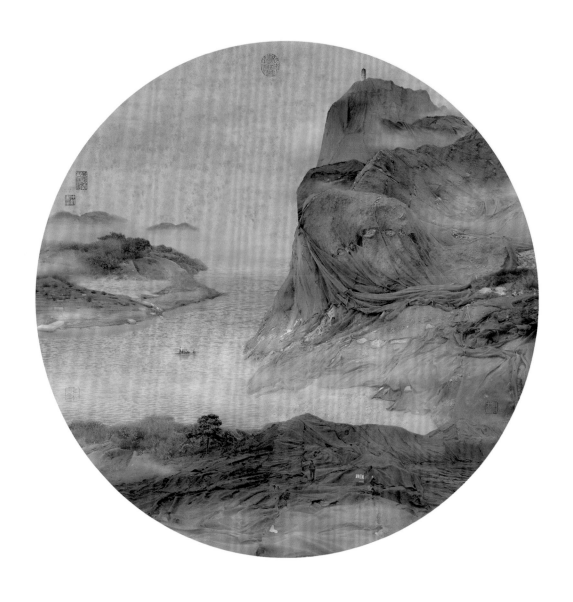

清崖横云图, 2007

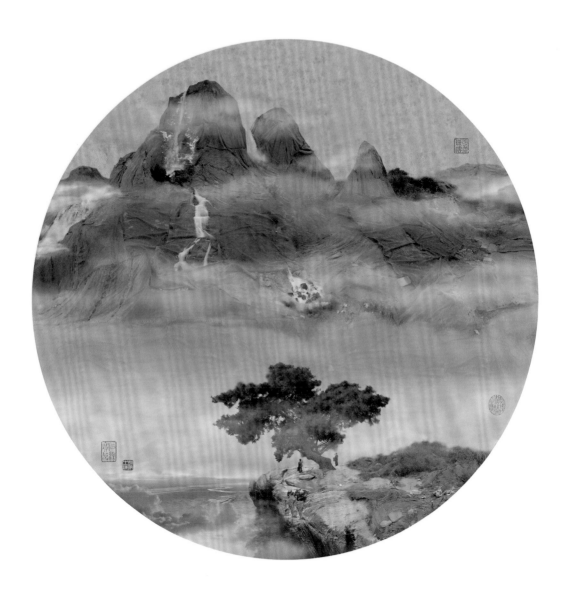

松岩观瀑图，2007

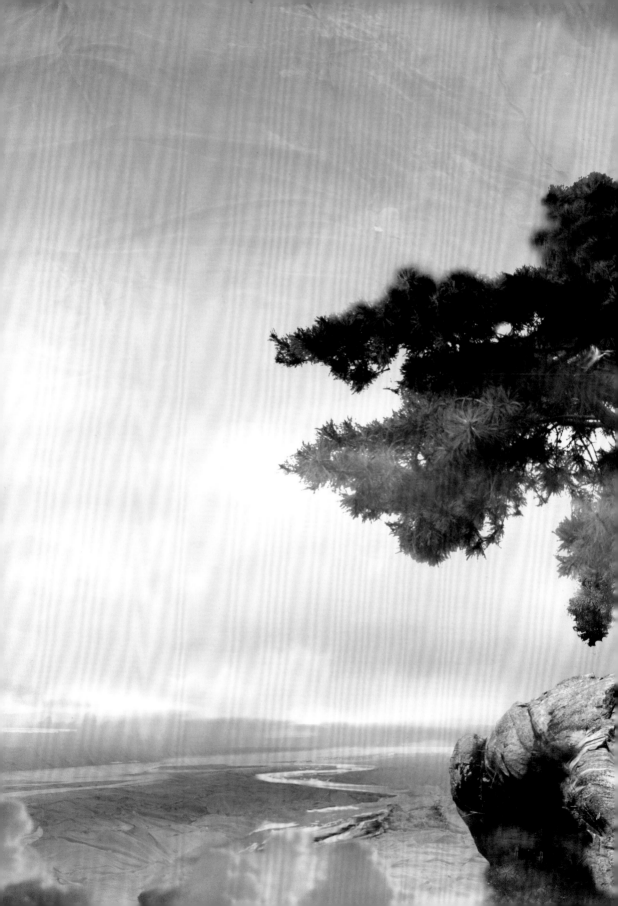

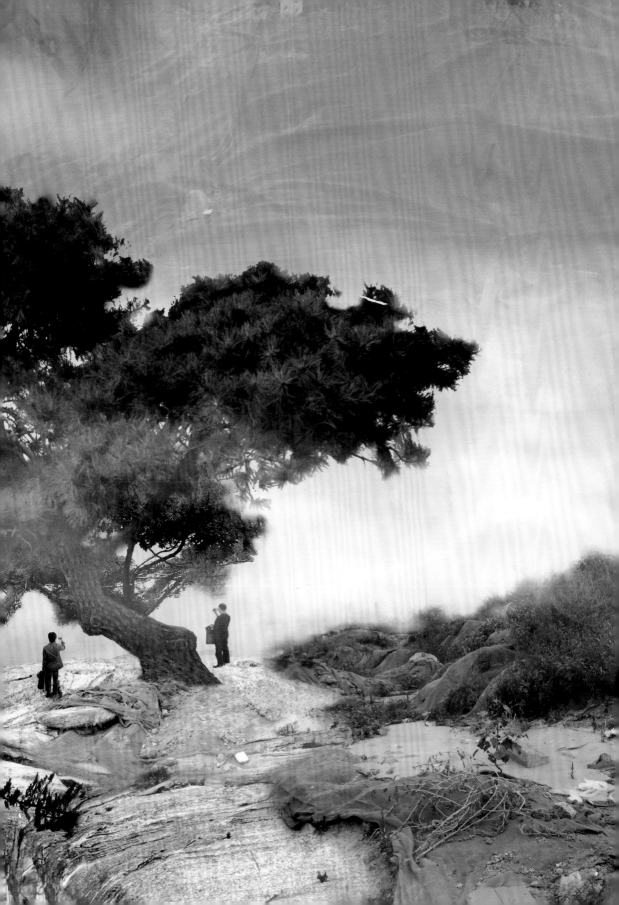

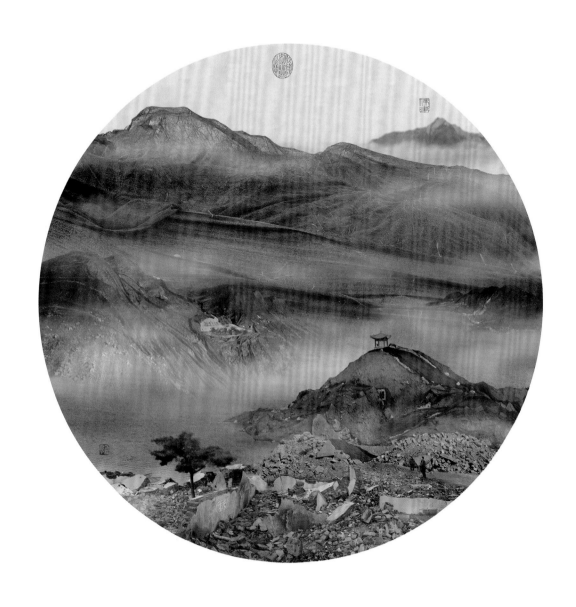

溪山秋霭图, 2007

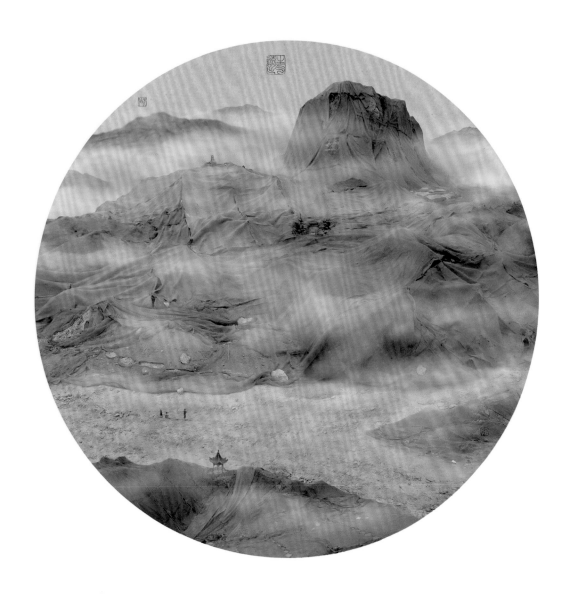

重江叠嶂图, 2007

夏山草堂图, 2008

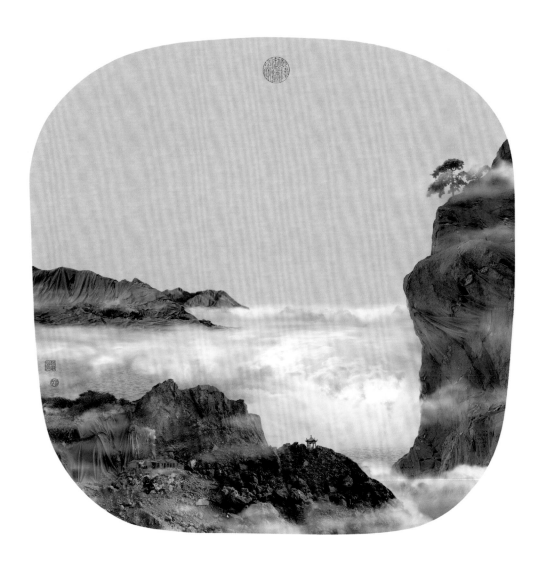

秋岭远眺图，2008

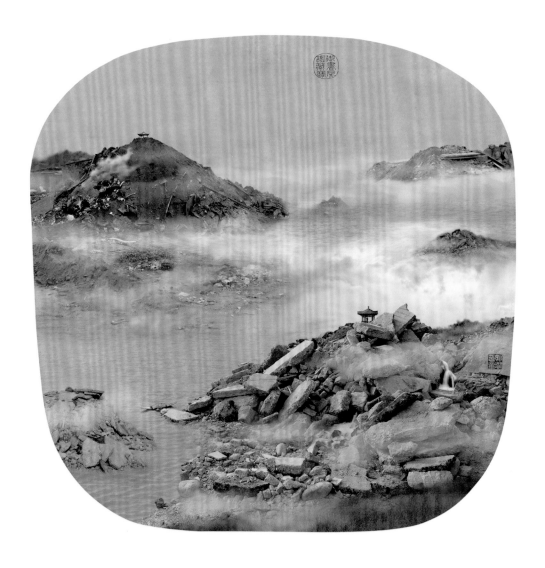

暮雪寒禽图，2008

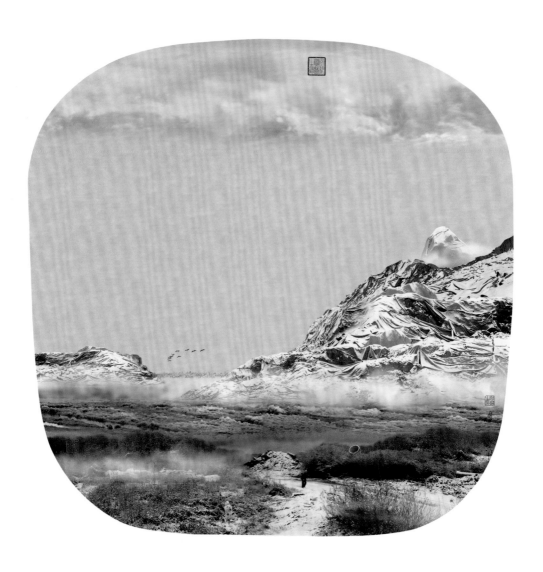

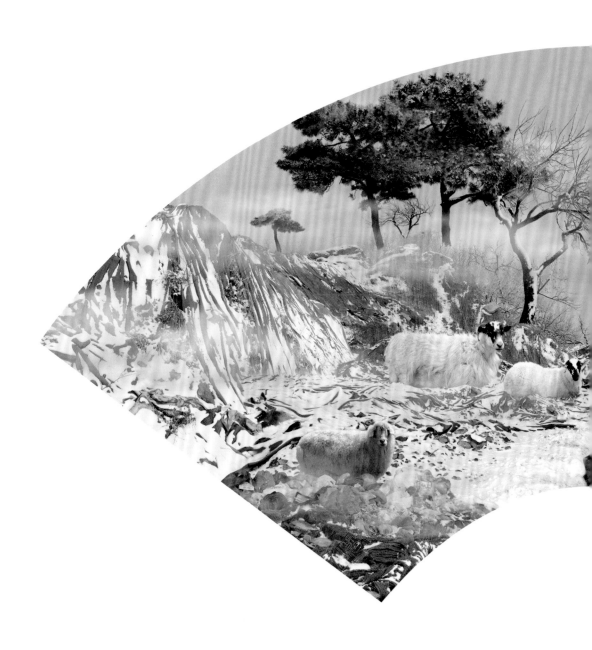

绝涧饮雪图，2010

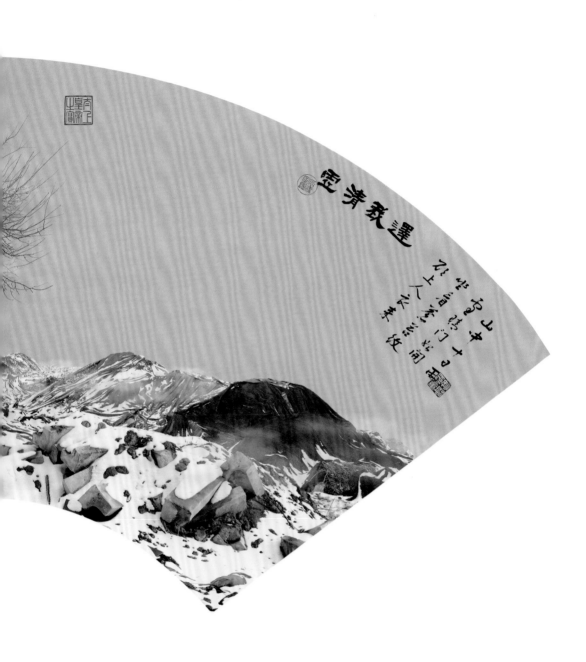

遷我清思

庚申十二年
作于清歌樓上

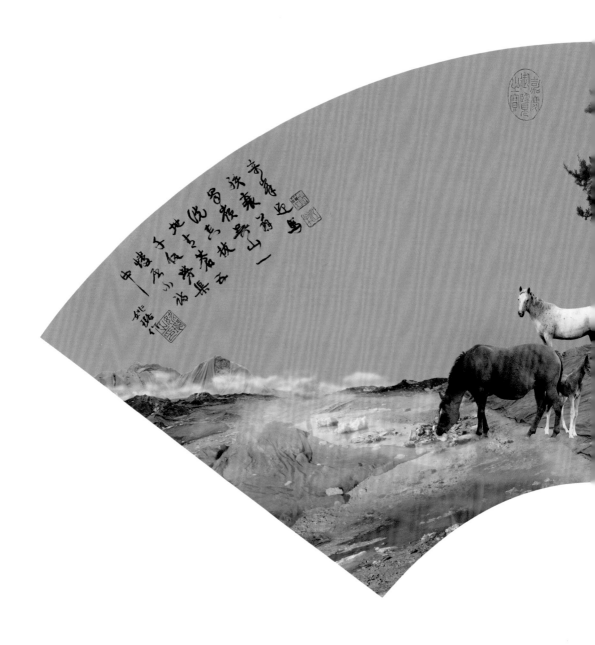

春芳饮马图, 2010

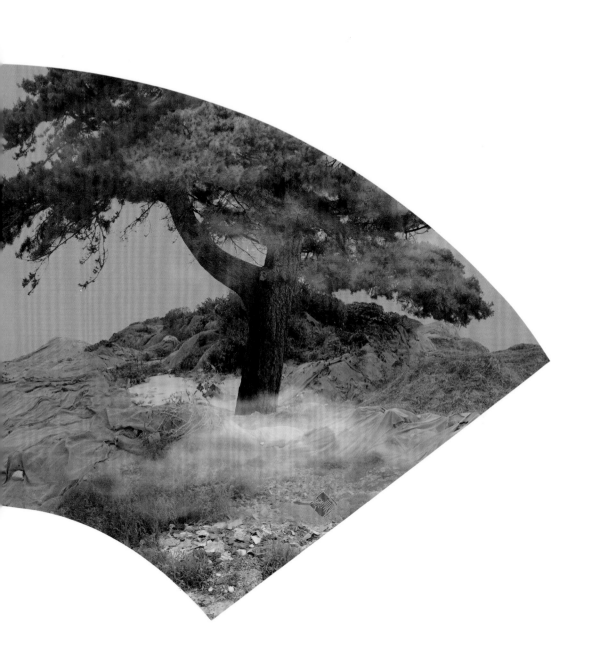

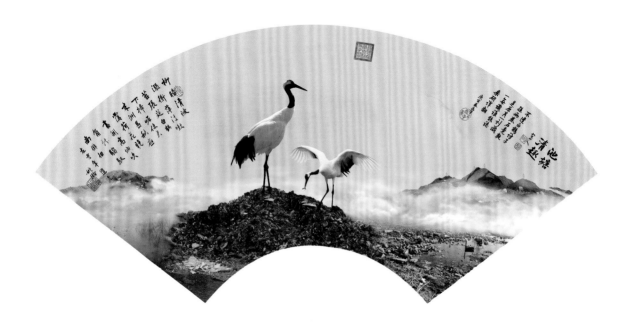

孤山鸣鹤图，2010

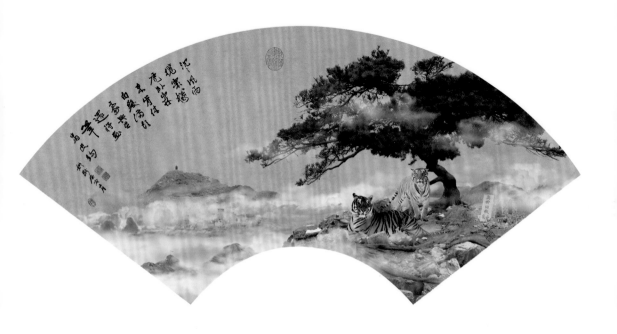

云隐长啸图，2010

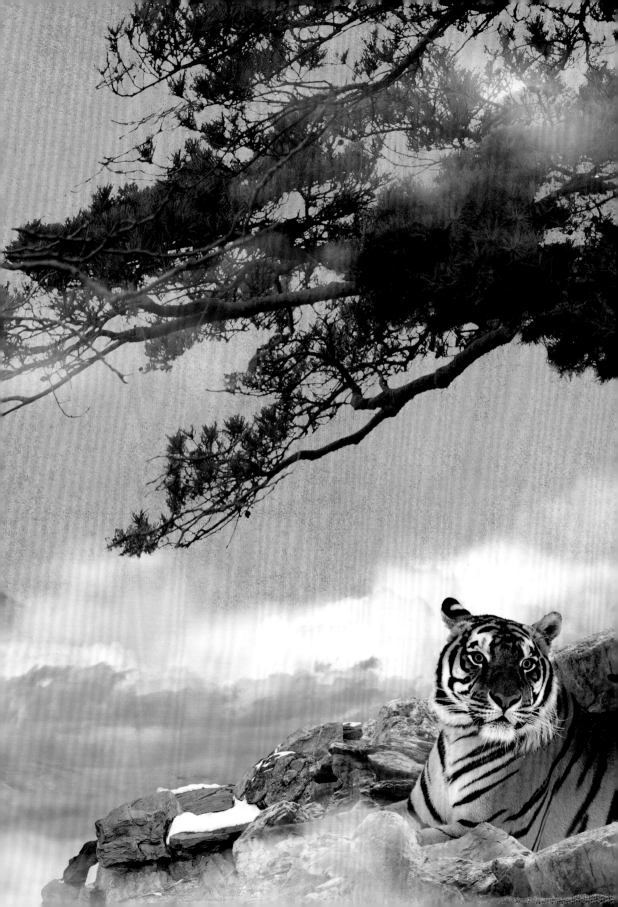

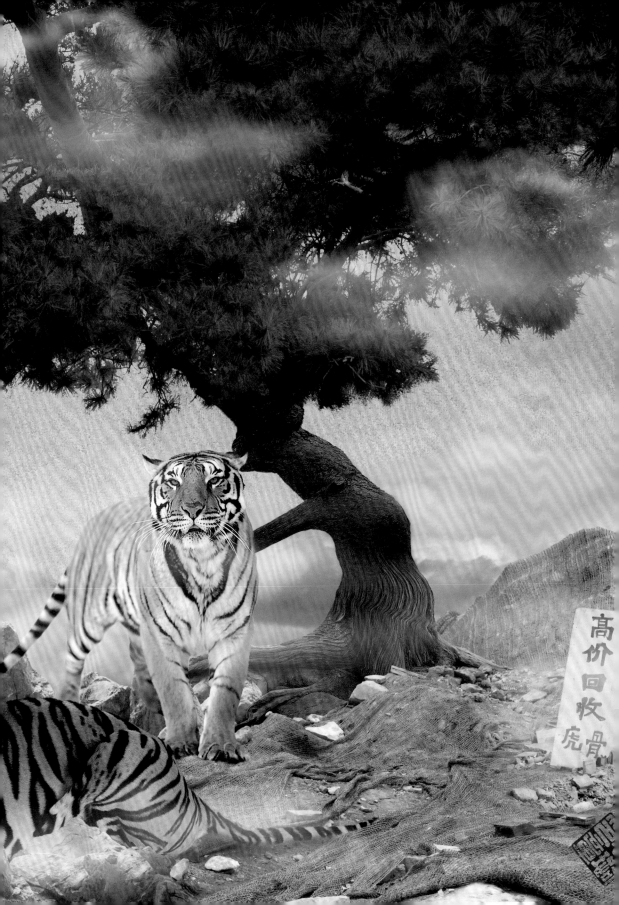

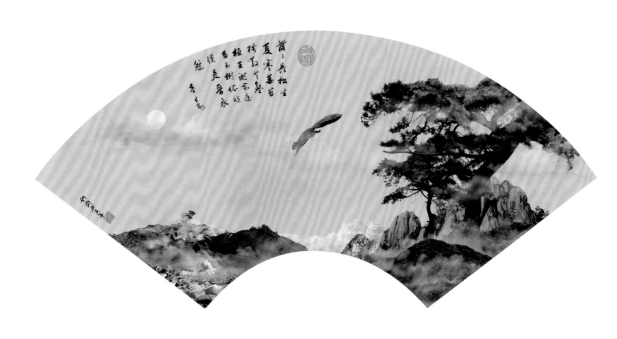

素月依林图, 2010

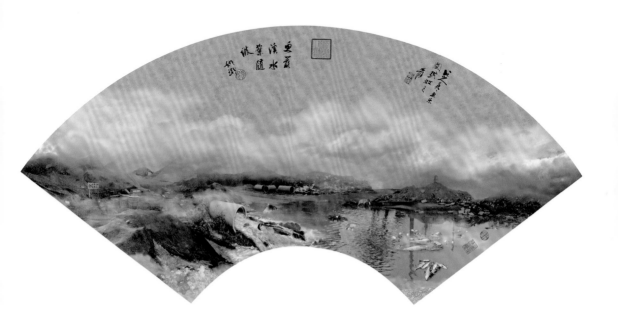

锦鳞惊波图，2010

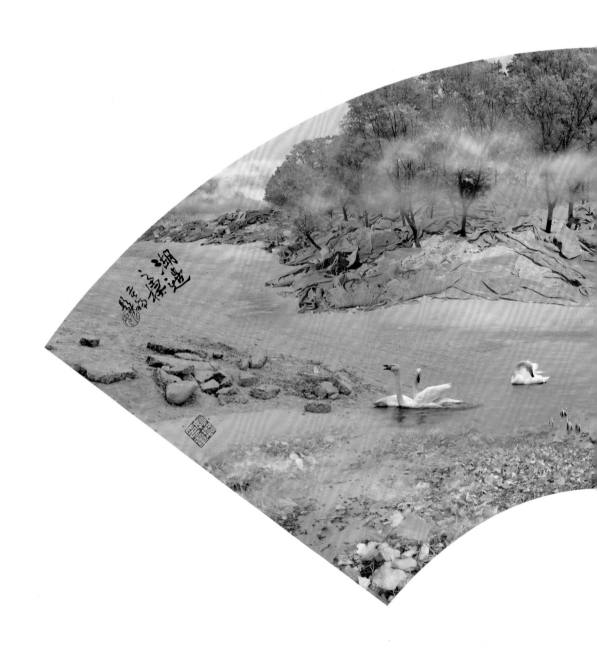

浮萍鸣露图，2010

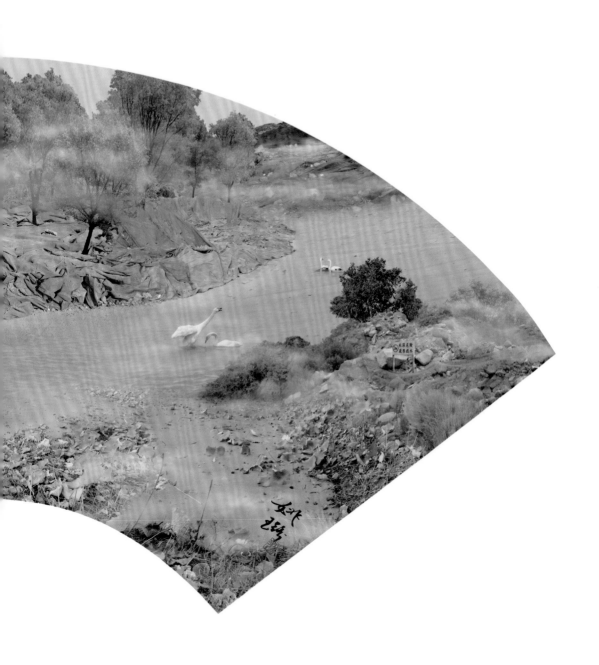

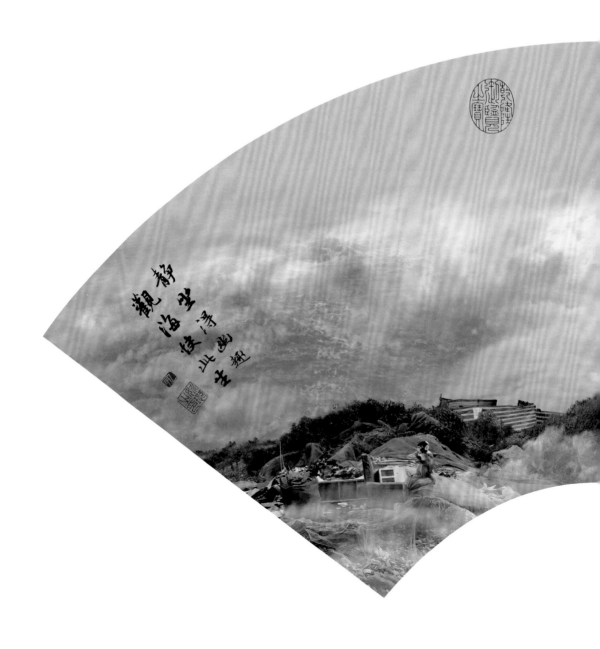

静坐观海图，2010

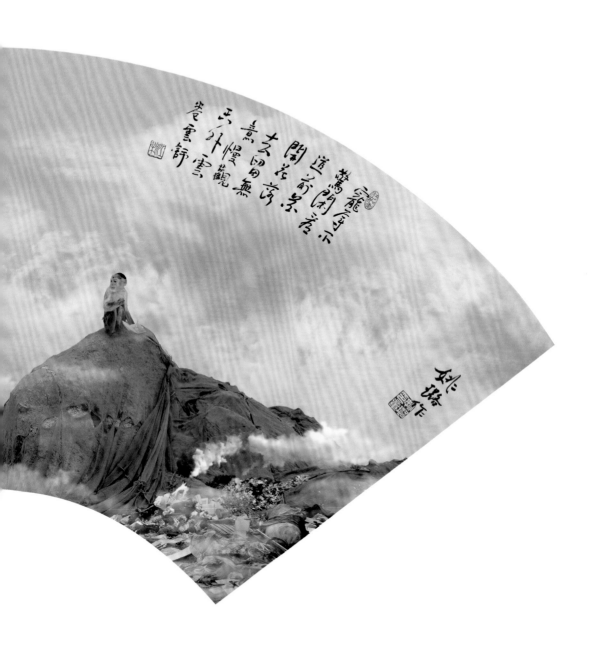

道人閒刈[?]
開花閒落[?]
更慢[?]無[?]
[?]外觀雲[?]
[?]愈靜

高阁清夏图，2012

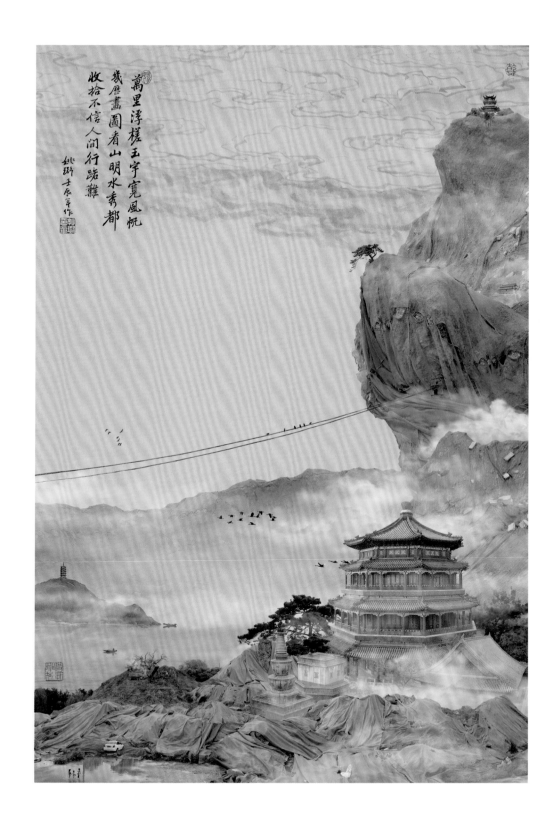

萬里浮槎玉宇寬風帆
幾歷畫圖看山明水秀都
收拾不信人間行路難

姚鈿 壬辰年作

松溪载酒图，2012

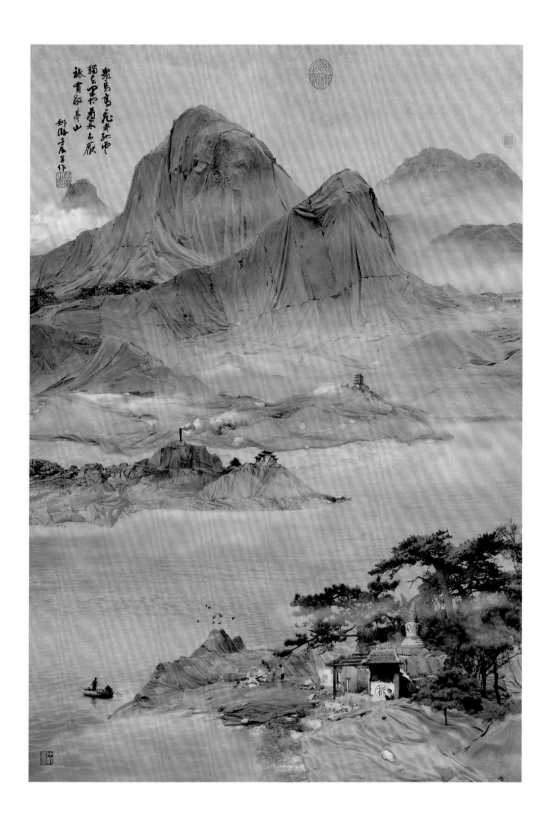

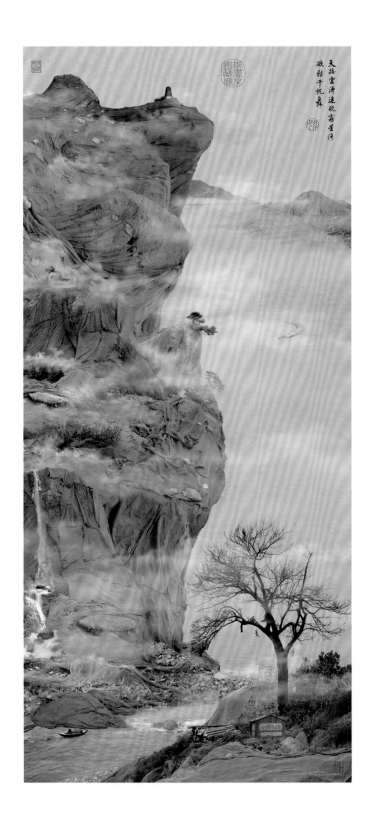

天
教
雲
濤
連
曉
霧
河

激
起
千
帆
舞

绝岭翠微图, 2009

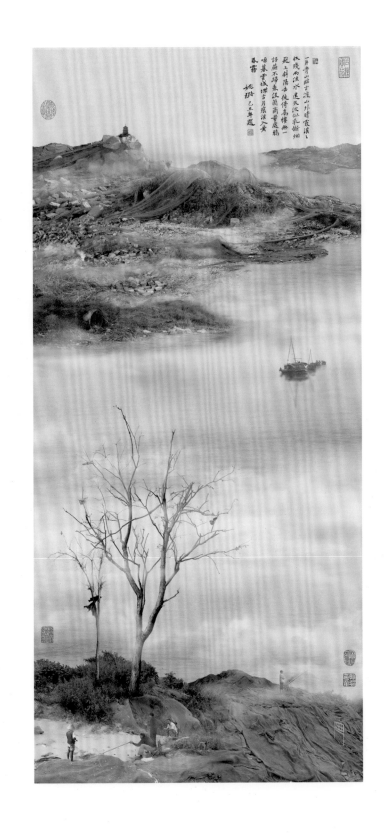

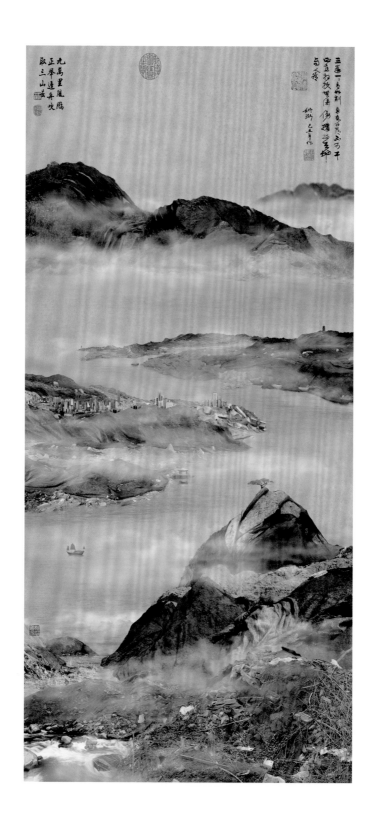

日暮苍山图, 2009

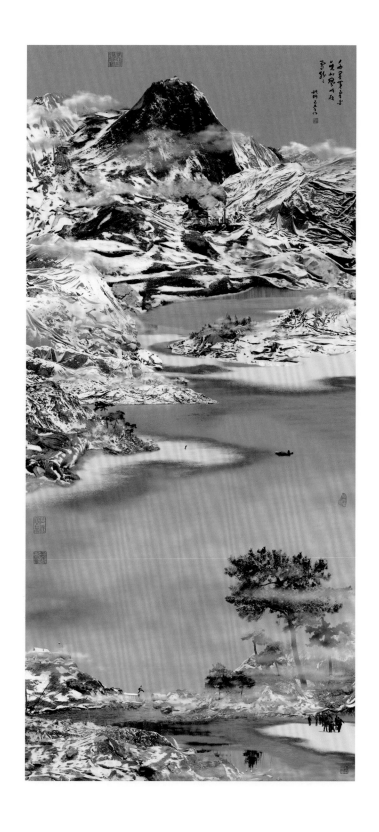

寒江雪照图, 2009

47

秋凉思梵图，2012

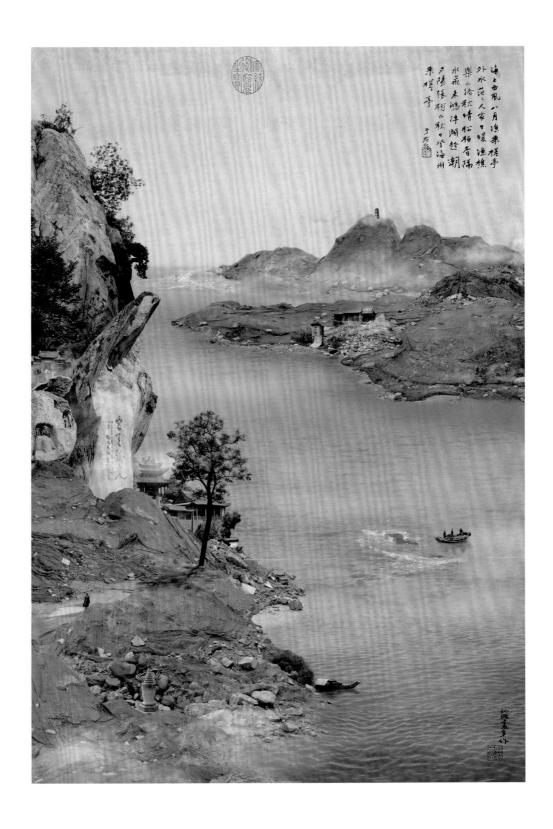

海上西風八月潮
漁來樣亭
外水范々人家日暮
漁樵
藥山渟秋晴松柏香
隔水花落山鴻洋潮
趁潮
夕陽張柯山秋日登海州
來樣亭
于右□

雪后访梅图，2012

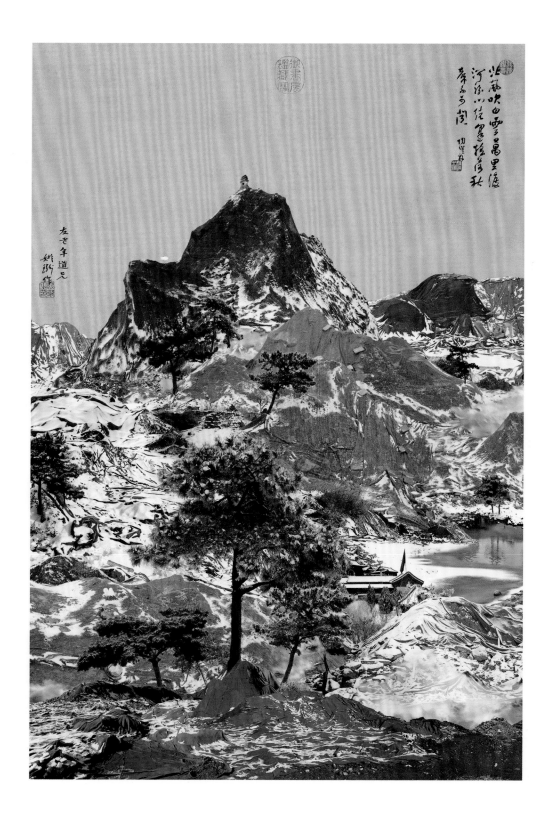

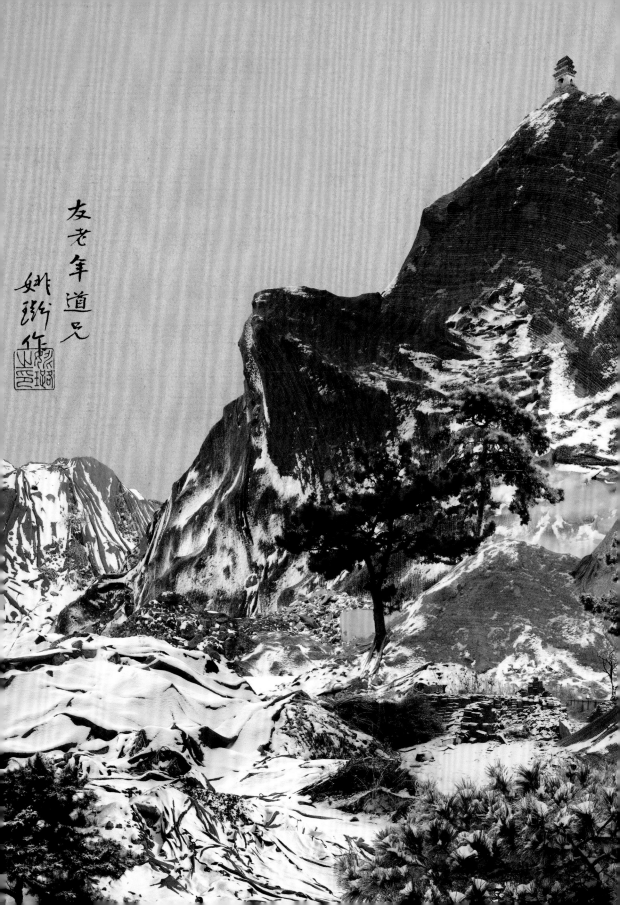

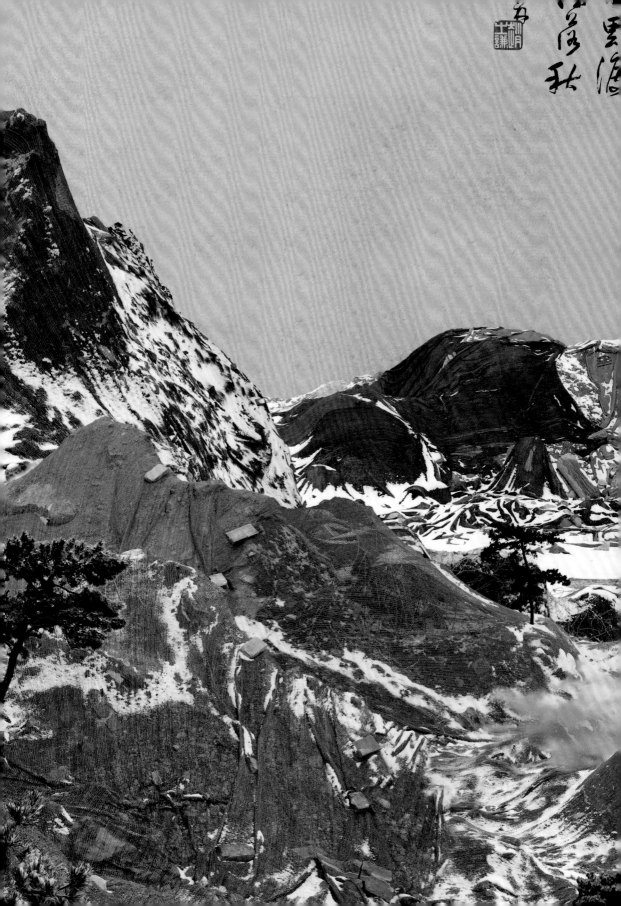

关山飞渡图，2009

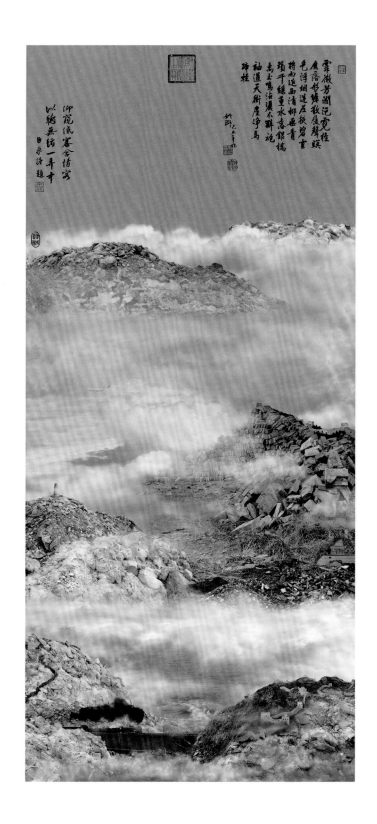

匡庐烟霞图，2009

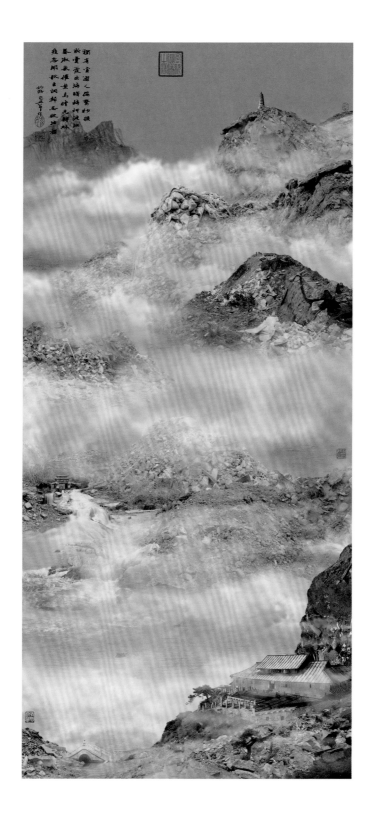

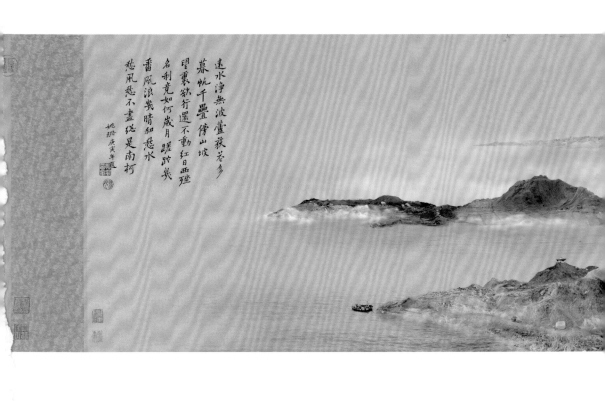

远水净無波蘆获老多
暮帆千疊傍山坡
望裏欲行還不動紅日西堕
名利竟如何歲月蹉跎莫
番風浪幾晴和愁水
愁風愁不盡縂是南柯
姚玲庚寅年画

湖山胜处图，2010

庚寅夏六月二十一日晤光俊過寒齋話達旦世

姚琢所繪湖山勝概圖方歇笑示余乃光俊

忻賞不置姚琢曰吾欲將此畫贈光俊乃如

光俊善甚遂屬余題其後余見所繪湖山逶迤凡

飄逸雄健淋漓有余之墊有董北苑之

韻意蓋趨姚氏乎耶今題姚氏序屬

江南時維三月

　　　　　　　時小暑後一日長洲吳寬書

當是時姚琢兩圖澄淨解云淫挾生水已游平

將三疊秀有趣若峽並今日城市之面貌迴藝有

異撲城運將馬達麥鳴東城宮觀已拆西城佛

寺即近代之以高揚廣廈水涯至居菜三基如

擎天立栖濠三藥仙萬仞成峯人在其中如蟻

城車行其間似覺迷迷閉更已我無邊人心浮漂而邑

焦窘空寫濠濠濠弦漢生我之地若峽此怎不

心痛余觀此畫示之姚君因慶唯傾盡馬力寫

惜山水畫披鷿時弊咬起民眾護佑琢境善重文

北惠及子孫表無矣宓史

　　　　　　　　　　　晚春仁九篇之王川

　　泡北流中座帆山對北堂石吹吹

　　素壁青峰雄嵐梁直對秒松

　　冷無疑漾符香雪靈照聽沙

　　草浮微茫嶺屬遒虑赤川蜆沈

　　陳光宗江舟棄記帥代石雜長

　　曠谷外洞而丹楓石為甫秋氏宝

　　圍外縈物洞庭傳繪事功珠屺出

　　雄與激卬

甘載不相見君行福九州阮字

方娥庭王棨獨登接山水節

技在烟雲華辰收銀河真可

到心惜此滄留

仙攝先生是正求脂為刪

昆明锦绣图，2010

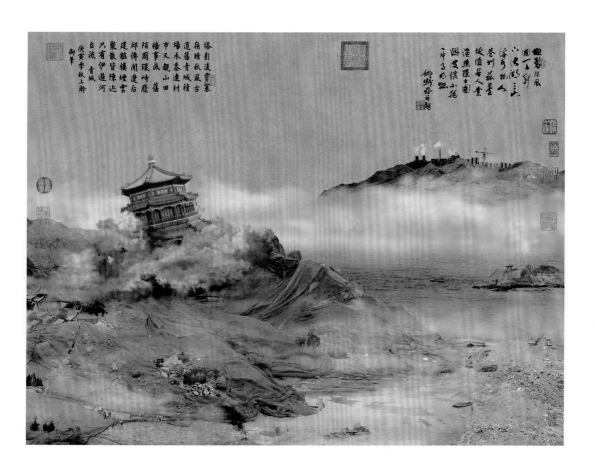

塔影凌霄漢寨
嶺晴秋風古
道舊青城積
場禾泰連村
市又觀山田
橋事成舊
陌周環峙廢
邱傳聞邊後
建艇樓煙雲
聚散皆陳迹
只有伊遜河
自流青城
庚寅季秋上幹
御筆

回影臨風
閣下平
六書鴻三
浮寫桂人
蒼州菰蓋
徙值居久業
漁推陸土圖
泅波橫小施
一斤了而紀
如揚客等題

63

帝城春色图, 2010

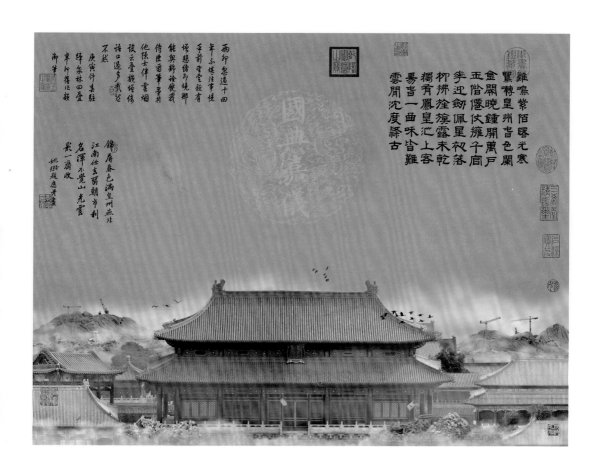

雞鳴紫陌曙光寒
鶯轉皇州春色闌
金闕曉鍾開萬戶
玉階僊仗擁千官
花迎劍佩星初落
柳拂旌旗露未乾
獨有鳳凰池上客
陽春一曲和皆難
雲間沈度繹古

國典憲儀

丙卯急遽十四
年不惶從事慌
平前宸室桯有
語懸緒而晓邦
能與斬愴慷我
侍使畫筆共墨
他陳士伴雲烟
設云疊珠给绣
诗口遏多武兒
不然
庚寅仲春駐
降象林四叠
辛卯㮮化賴
御筆

錦屏春色滿皇州並壮
江南仕玄蜀朝市利
名潭不覺山光雲
影一窻收
姚玟趙應弄盧

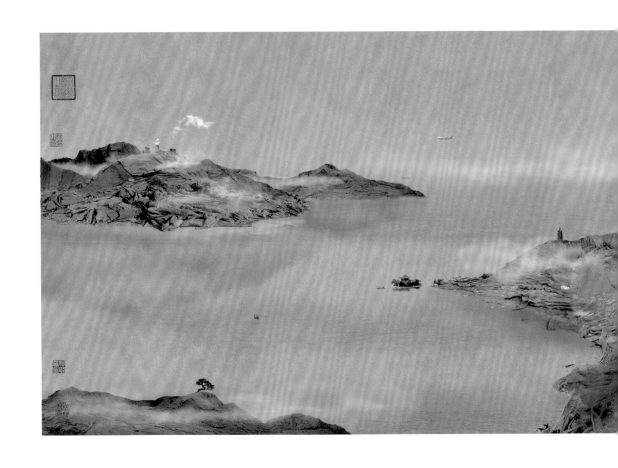

富春山居图，2008

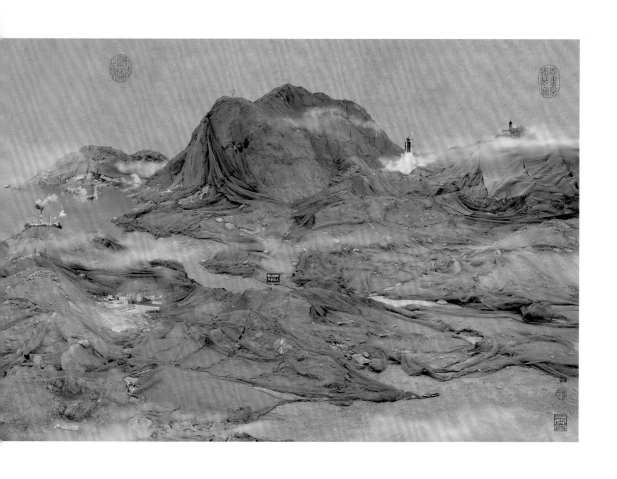

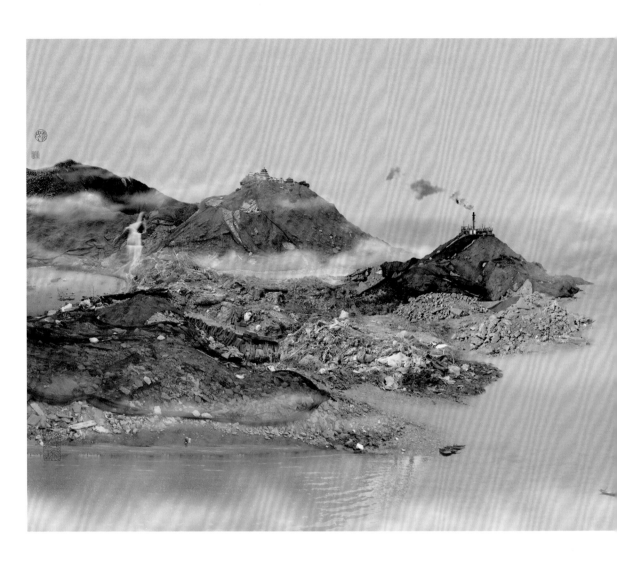

虞山泊舟图, 2008

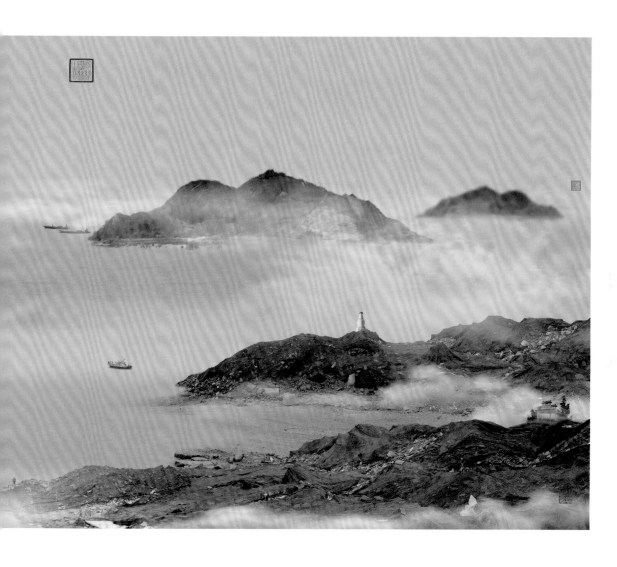

海国图志—1, 2014

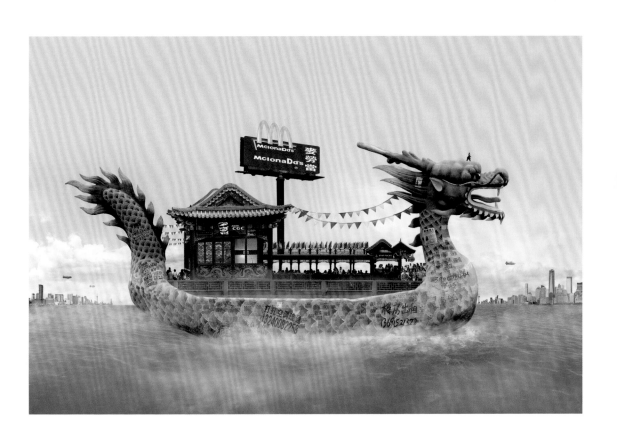

海国图志—2，2014

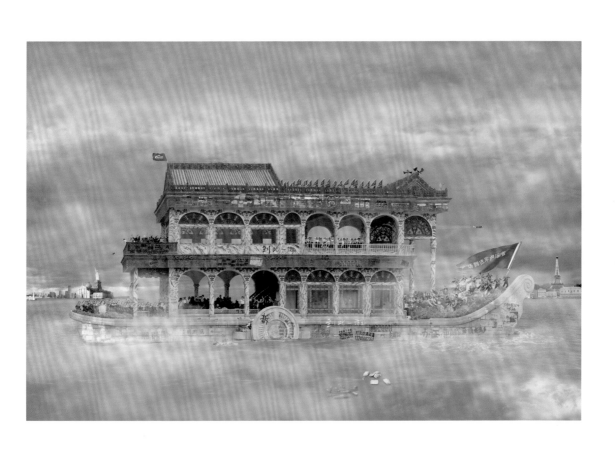

天上人间—1, 2014

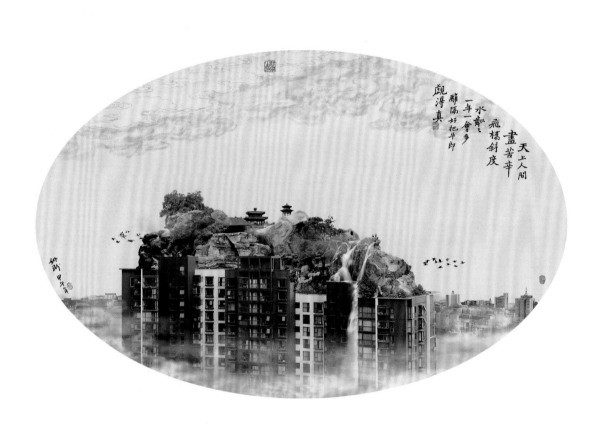

天上人間

盡苦辛

飛橋斜度

水潺潺

一年一會多

離隔妬把牛郎

覷淨真

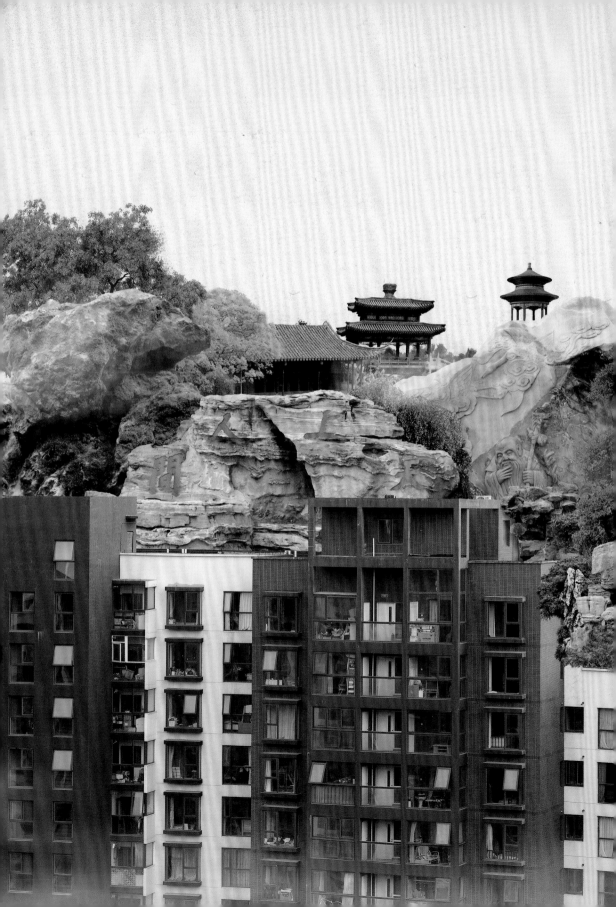

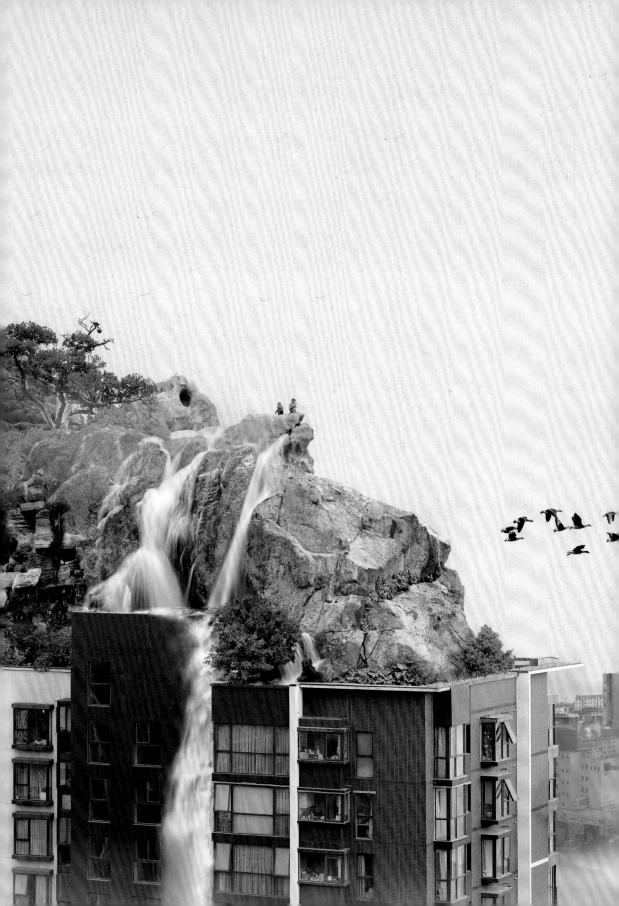

天上人间—2, 2014

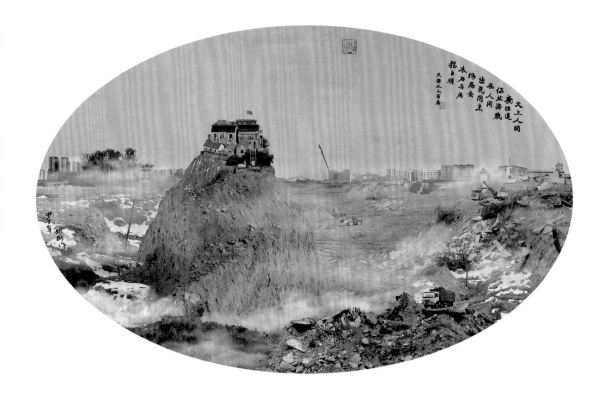